培養孩子的藝術氣息

就從 小普羅藝術叢書 開始!!

·我喜歡系列·

這是一套教導幼齡兒童認識色彩的藝術叢書,期望在幼兒初步接觸色彩時,能對色彩有正確的體會。

我喜歡紅色	我喜歡棕色	我喜歡黃色	我喜歡綠色	我喜歡藍色	我喜歡白色和黑色
	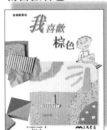				

·創意小畫家系列·

這是一套指導小朋友如何使用繪畫媒材的藝術圖書,不僅介紹了媒材使用的基本原則,更加入了創意技法的學習,以培養小朋友豐沛的想像力與創造力。

蠟筆	水彩	色鉛筆	粉彩筆	彩色筆	廣告顏料

針對各年齡層的小朋友設計,
讓小朋友不僅學會感受色彩、運用各種畫具及基本畫圖原理
更能發揮想像力,成為一個天才小畫家!

海底王國

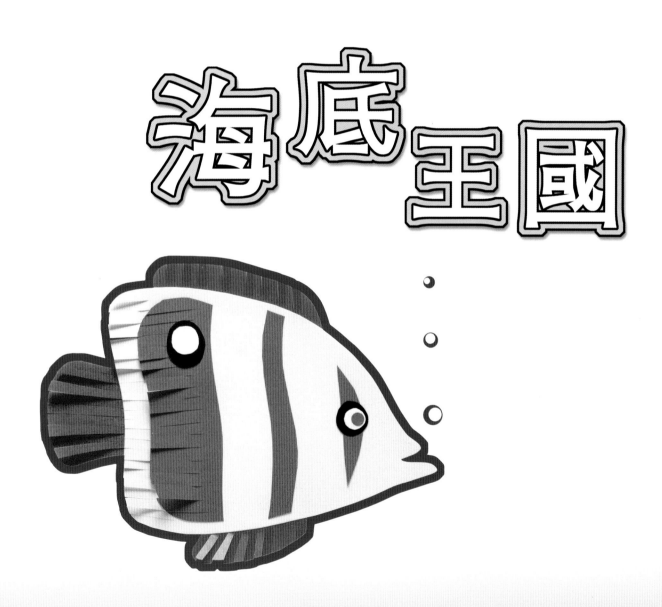

三民書局

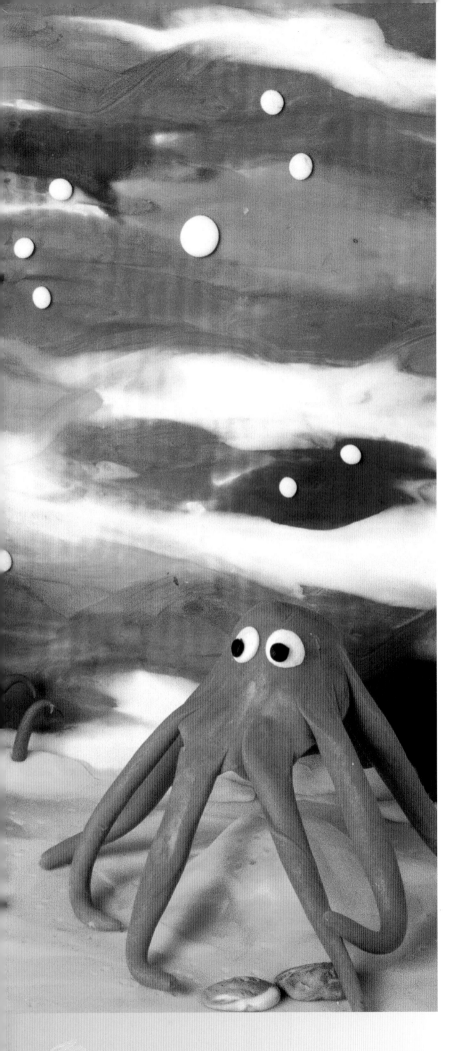

好朋友的聯絡簿

1 利用剪刀一次就可以釣到四條魚喔！

1. 將紅色素描紙從中間對摺兩次，將它折成四等分。

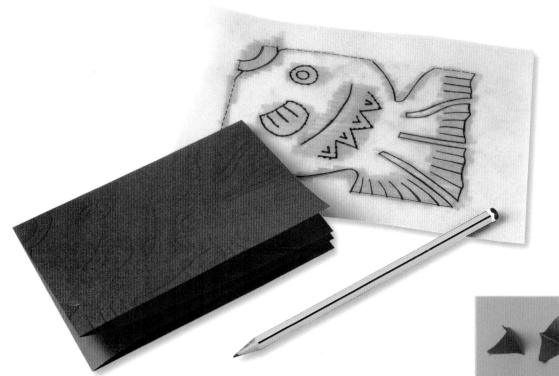

2. 將第 28 頁所附的魚的圖案描下來，再複寫到已經摺好的素描紙的一個面上。必須注意的是，當你將摺紙打開時，魚的嘴巴必須是在素描紙正中間的那一個角落喔！

3. 再將魚的造形沿著輪廓線剪下來，然後再小心的在魚鰭和魚尾巴上面剪下小條紋。

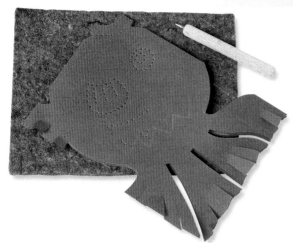

4.再用錐子的尖端沿著小魚身體內部嘴巴、眼睛、魚鰭和魚鱗的輪廓線，戳一個個的小洞。

5.將已經剪好且戳好洞的紅色素描紙打開，再將它用口紅膠黏貼在黃色素描紙上面，這樣一來，你的小魚會更突出喔！

如果你想要用它來裝飾你的房間，可以將完成的得意作品掛在房間的牆上，也可以將它放在書桌上面喔！

海底王國

2 尋找屬於你的星星

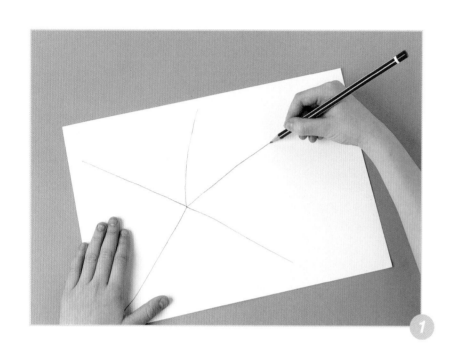

準備的材料：
一張 A4 白色素描紙、橙色、藍色和黃色的水彩顏料、一支鉛筆、一支水彩筆、一罐白膠。

1. 用鉛筆在白色素描紙上面畫上五條長短不一的線條，這樣你才能畫出形狀並不規則的海星。

2. 要畫出海星的五隻腳很容易，只要畫一條可以將剛剛所畫的五條線包圍住的線條就可以了。在素描紙上的空白部分再畫上一些比較小的海星，以及一些可以代表水裡氣泡的小圈圈。

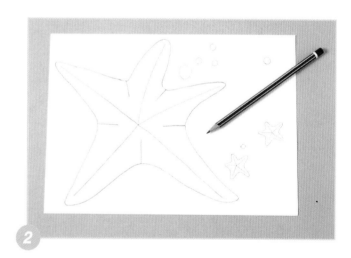

3. 用白膠在你所畫的海星素描的輪廓線上面重新畫過一遍，並且在旁邊畫上一些海草之類的，還有，記得在海星的身上與海面上點上一些白色的小點。

4. 當你所畫上去的白膠完全乾了之後， 就可以用橙色的水彩顏料在海星的身上畫上顏色。

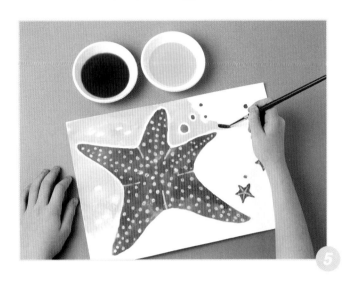

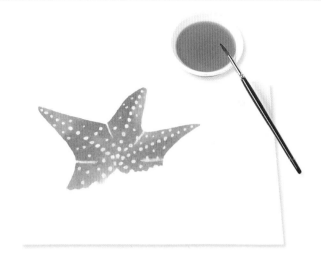

5. 繼續用藍色的顏料為水中的氣泡畫上顏色， 至於海面就畫上黃色吧！

你知道嗎？因為白膠可以預防水彩顏料暈開來，我們就可以獲得令人意想不到的好效果呢！

海底王國

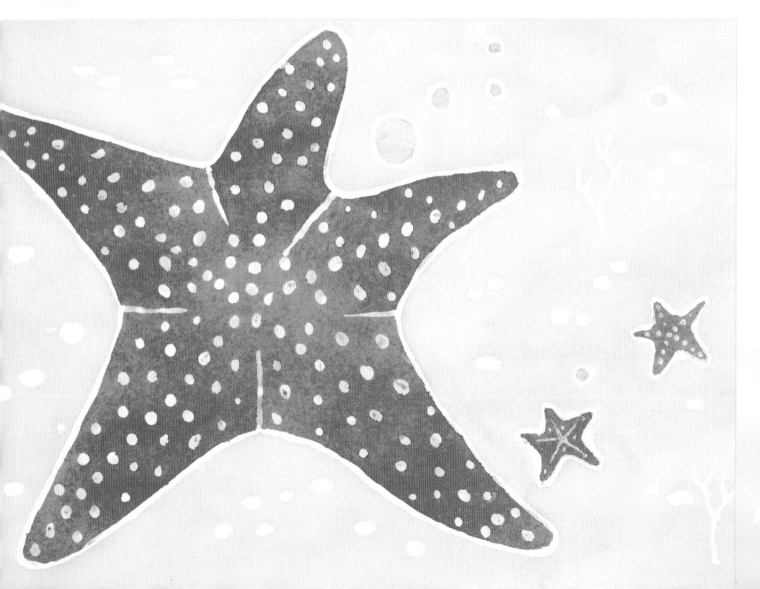

7

3 漂亮的海馬

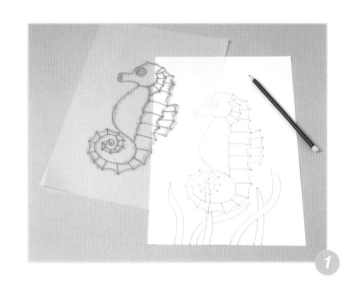

1. 利用第 9 頁所附的海馬圖案，先描下它的輪廓線，再畫上其他的海底景觀。

2. 用黃色的水彩顏料為海馬的頭部畫上顏色，再由上往下一格一格的為你的海馬上色，每畫完一格之後，就在原來的顏料裡加上一點點的紅色調勻之後，再畫新的一格。

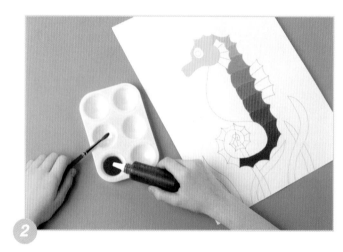

3. 當你畫到剩下最後十格（尾巴）的時候，改在原來的顏料裡加上一點點的藍色，並且調勻之後，再畫上新的一格。至於魚鰭的部分，也是先從黃色開始，但是每次加上一點的藍色，如此一來，你就會得到綠色的調子變化。

4. 再為海馬的腹部塗上黃色顏料，海草則畫上綠色，水泡畫上藍色。最後，用黑色的油性筆把所有的輪廓線再描一遍就可以了。

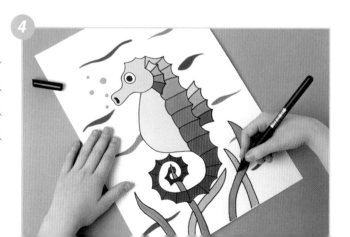

8

注意到了嗎？只要有點耐心，每次只加一點相同的另外一個顏色去調，你就可以創造出許多的調和色了。

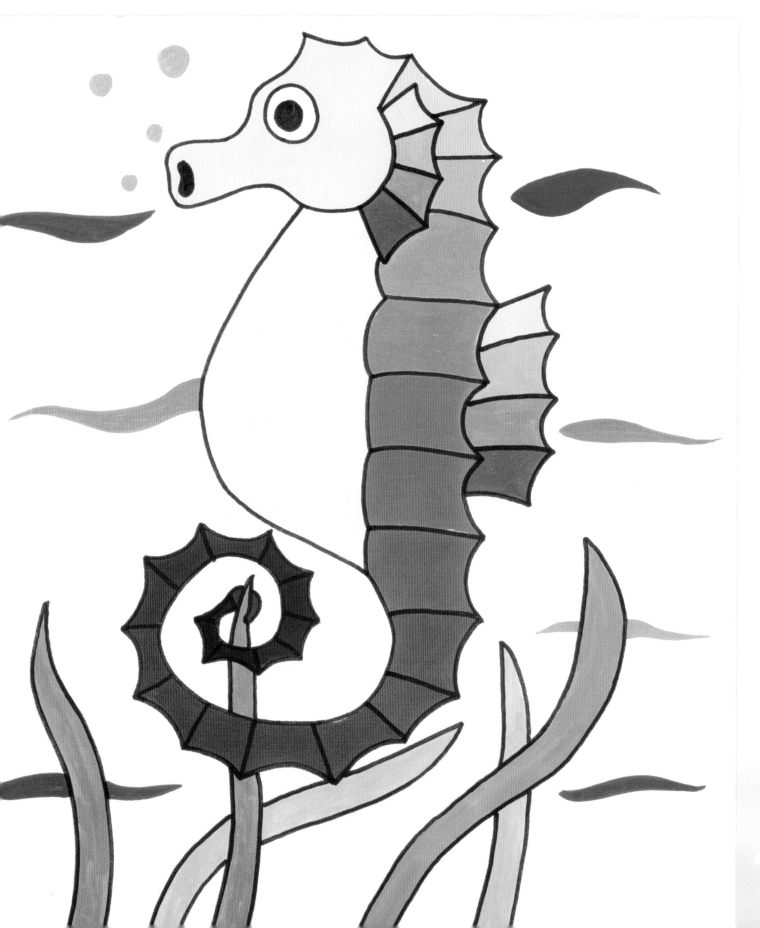

海底王國

4 色彩鮮豔多變的熱帶魚

準備的材料：

一張 A3 淡藍色素描紙、各種顏色的素描紙、口紅膠、一支鉛筆、一把剪刀、一支美工刀。

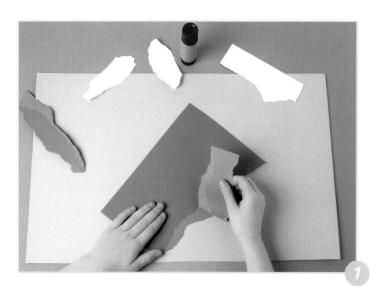

1. 用手撕下幾塊白色和深藍色的紙，並將它們黏貼在淡藍色的素描紙上，以營造海底世界的景象。

2. 在淺綠色和深綠色的色紙上面畫上比較大的海草，有些可以用剪刀剪下形狀，其他則可以用美工刀切割，再將這些海草貼在淡藍色素描紙的下方作裝飾，你還可以用白紙剪下一些大小不一的圓，也是將它們黏貼在淡藍色素描紙上充當水中的氣泡。

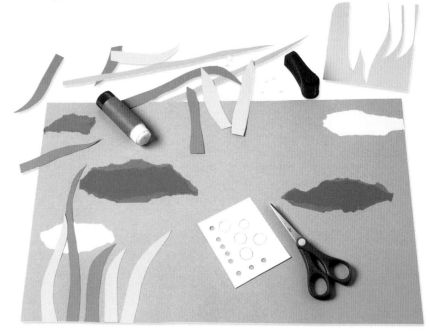

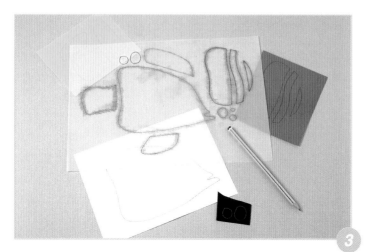

3. 描下第 29 頁所附的熱帶魚身上的圖案，再將它們描到各種顏色的紙上面。

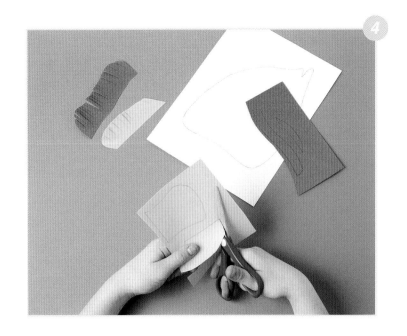

4.用你的剪刀把所有的圖形剪下來，再將魚身體的後半、魚鰭、魚尾巴的外緣剪出小小的齒縫來。

5.再將魚鰭、魚尾巴黏貼在魚身上，就可以做出魚的形狀來。

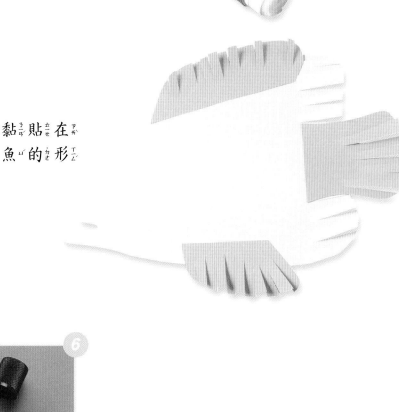

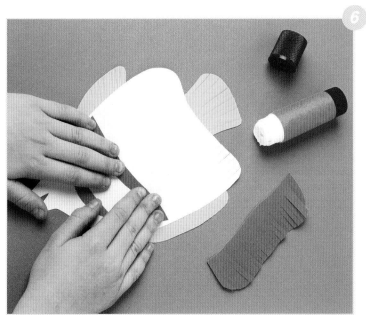

6.在魚身上貼上兩條橙色的橫條紋，以及第三條比較寬、並且有小齒縫的橙色橫條。

海底王國

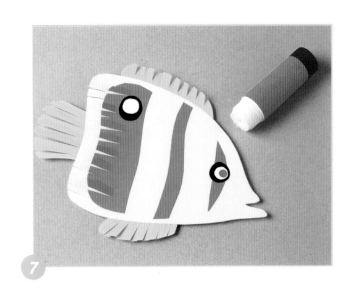

7. 至於魚的眼睛，只要用黑色、白色和藍色剪出三個大小不一的圓形，並將它們重疊貼在最靠近魚嘴巴附近的橫條紋上面即可。你還可以用一個白色的圓和另一個黑色的圓，重疊貼在魚身的後上方當作裝飾。

把你的魚貼在淡藍色的海底背景上。看！魚身上靠近尾巴部分的圓圈圈像不像是小魚的另一個眼睛。

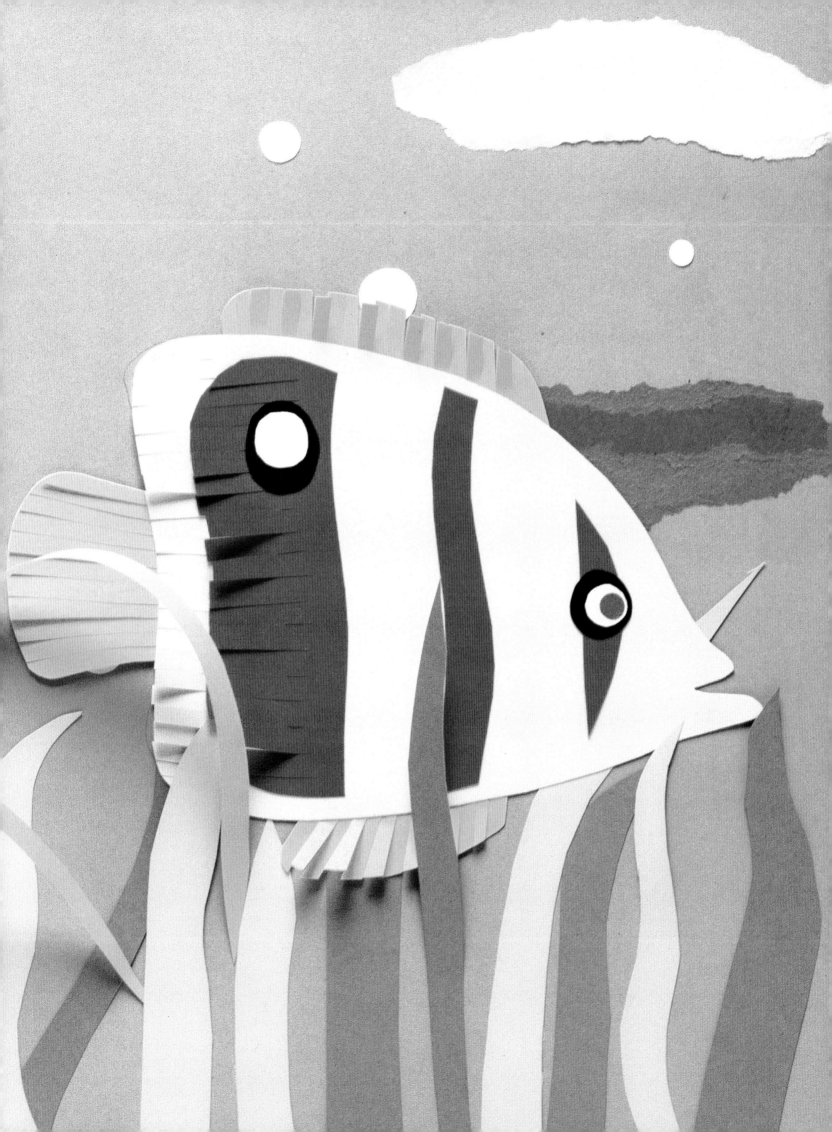

5 沒(ㄇㄟˇ)有(ㄧㄡˇ)水(ㄕㄨㄟˇ)的(ㄉㄜ˙)水(ㄕㄨㄟˇ)族(ㄗㄨˊ)館(ㄍㄨㄢˇ)

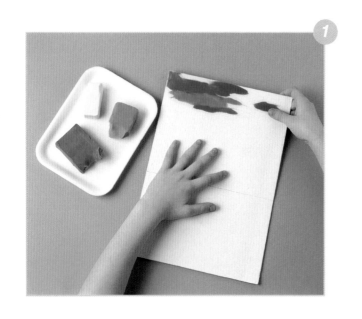

準備的材料：

一張厚紙板、各種顏色的油性黏土、一支小木棍、一些小牙籤。

1. 將(ㄐㄧㄤ)厚(ㄏㄡˋ)紙(ㄓˇ)板(ㄅㄢˇ)摺(ㄓㄜˊ)成(ㄔㄥˊ)兩(ㄌㄧㄤˇ)半(ㄅㄢˋ)，其(ㄑㄧˊ)中(ㄓㄨㄥ)一(ㄧ)半(ㄅㄢˋ)比(ㄅㄧˇ)較(ㄐㄧㄠˋ)大(ㄉㄚˋ)，在(ㄗㄞˋ)面(ㄇㄧㄢˋ)積(ㄐㄧ)較(ㄐㄧㄠˋ)大(ㄉㄚˋ)的(ㄉㄜ˙)厚(ㄏㄡˋ)紙(ㄓˇ)板(ㄅㄢˇ)上(ㄕㄤˋ)用(ㄩㄥˋ)手(ㄕㄡˇ)指(ㄓˇ)將(ㄐㄧㄤ)藍(ㄌㄢˊ)色(ㄙㄜˋ)、白(ㄅㄞˊ)色(ㄙㄜˋ)和(ㄏㄢˋ)綠(ㄌㄩˋ)色(ㄙㄜˋ)的(ㄉㄜ˙)黏(ㄋㄧㄢˊ)土(ㄊㄨˇ)推(ㄊㄨㄟ)平(ㄆㄧㄥˊ)開(ㄎㄞ)來(ㄌㄞˊ)貼(ㄊㄧㄝ)上(ㄕㄤˋ)去(ㄑㄩˋ)。還(ㄏㄞˊ)可(ㄎㄜˇ)以(ㄧˇ)在(ㄗㄞˋ)上(ㄕㄤˋ)面(ㄇㄧㄢˋ)貼(ㄊㄧㄝ)上(ㄕㄤˋ)一(ㄧ)些(ㄒㄧㄝ)圓(ㄩㄢˊ)形(ㄒㄧㄥˊ)的(ㄉㄜ˙)白(ㄅㄞˊ)色(ㄙㄜˋ)黏(ㄋㄧㄢˊ)土(ㄊㄨˇ)，用(ㄩㄥˋ)來(ㄌㄞˊ)充(ㄔㄨㄥ)當(ㄉㄤ)小(ㄒㄧㄠˇ)水(ㄕㄨㄟˇ)泡(ㄆㄠˋ)。

2. 在(ㄗㄞˋ)另(ㄌㄧㄥˋ)一(ㄧ)半(ㄅㄢˋ)的(ㄉㄜ˙)厚(ㄏㄡˋ)紙(ㄓˇ)板(ㄅㄢˇ)上(ㄕㄤˋ)面(ㄇㄧㄢˋ)，用(ㄩㄥˋ)黃(ㄏㄨㄤˊ)色(ㄙㄜˋ)和(ㄏㄢˋ)橙(ㄔㄥˊ)色(ㄙㄜˋ)黏(ㄋㄧㄢˊ)土(ㄊㄨˇ)揉(ㄖㄡˊ)捏(ㄋㄧㄝ)出(ㄔㄨ)像(ㄒㄧㄤˋ)海(ㄏㄞˇ)底(ㄉㄧˇ)沙(ㄕㄚ)灘(ㄊㄢ)起(ㄑㄧˇ)伏(ㄈㄨˊ)的(ㄉㄜ˙)樣(ㄧㄤˋ)子(ㄗ˙)，並(ㄅㄧㄥˋ)且(ㄑㄧㄝˇ)加(ㄐㄧㄚ)上(ㄕㄤˋ)幾(ㄐㄧˇ)個(ㄍㄜˋ)用(ㄩㄥˋ)白(ㄅㄞˊ)色(ㄙㄜˋ)和(ㄏㄢˋ)褐(ㄏㄜˋ)色(ㄙㄜˋ)黏(ㄋㄧㄢˊ)土(ㄊㄨˇ)所(ㄙㄨㄛˇ)捏(ㄋㄧㄝ)出(ㄔㄨ)來(ㄌㄞˊ)的(ㄉㄜ˙)石(ㄕˊ)頭(ㄊㄡˊ)。最(ㄗㄨㄟˋ)後(ㄏㄡˋ)，再(ㄗㄞˋ)用(ㄩㄥˋ)牙(ㄧㄚˊ)籤(ㄑㄧㄢ)在(ㄗㄞˋ)上(ㄕㄤˋ)面(ㄇㄧㄢˋ)戳(ㄔㄨㄛ)出(ㄔㄨ)一(ㄧ)些(ㄒㄧㄝ)小(ㄒㄧㄠˇ)洞(ㄉㄨㄥˋ)。

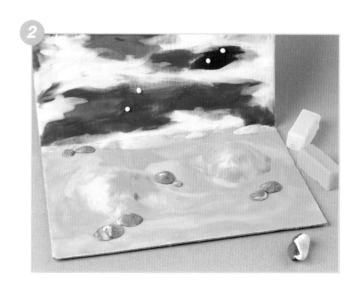

3. 至(ㄓˋ)於(ㄩˊ)章(ㄓㄤ)魚(ㄩˊ)的(ㄉㄜ˙)部(ㄅㄨˋ)分(ㄈㄣ)，先(ㄒㄧㄢ)揉(ㄖㄡˊ)捏(ㄋㄧㄝ)出(ㄔㄨ)一(ㄧ)個(ㄍㄜˋ)圓(ㄩㄢˊ)球(ㄑㄧㄡˊ)，再(ㄗㄞˋ)用(ㄩㄥˋ)橙(ㄔㄥˊ)色(ㄙㄜˋ)黏(ㄋㄧㄢˊ)土(ㄊㄨˇ)把(ㄅㄚˇ)這(ㄓㄜˋ)個(ㄍㄜˋ)圓(ㄩㄢˊ)球(ㄑㄧㄡˊ)包(ㄅㄠ)好(ㄏㄠˇ)，放(ㄈㄤˋ)在(ㄗㄞˋ)旁(ㄆㄤˊ)邊(ㄅㄧㄢ)備(ㄅㄟˋ)用(ㄩㄥˋ)。另(ㄌㄧㄥˋ)外(ㄨㄞˋ)用(ㄩㄥˋ)橙(ㄔㄥˊ)色(ㄙㄜˋ)黏(ㄋㄧㄢˊ)土(ㄊㄨˇ)揉(ㄖㄡˊ)出(ㄔㄨ)八(ㄅㄚ)條(ㄊㄧㄠˊ)小(ㄒㄧㄠˇ)圓(ㄩㄢˊ)條(ㄊㄧㄠˊ)狀(ㄓㄨㄤˋ)的(ㄉㄜ˙)章(ㄓㄤ)魚(ㄩˊ)腳(ㄐㄧㄠˇ)，並(ㄅㄧㄥˋ)將(ㄐㄧㄤ)它(ㄊㄚ)們(ㄇㄣ˙)黏(ㄋㄧㄢˊ)貼(ㄊㄧㄝ)在(ㄗㄞˋ)已(ㄧˇ)經(ㄐㄧㄥ)做(ㄗㄨㄛˋ)好(ㄏㄠˇ)的(ㄉㄜ˙)橙(ㄔㄥˊ)色(ㄙㄜˋ)圓(ㄩㄢˊ)球(ㄑㄧㄡˊ)上(ㄕㄤˋ)，就(ㄐㄧㄡˋ)可(ㄎㄜˇ)以(ㄧˇ)做(ㄗㄨㄛˋ)出(ㄔㄨ)章(ㄓㄤ)魚(ㄩˊ)的(ㄉㄜ˙)造(ㄗㄠˋ)形(ㄒㄧㄥˊ)來(ㄌㄞˊ)。再(ㄗㄞˋ)貼(ㄊㄧㄝ)上(ㄕㄤˋ)用(ㄩㄥˋ)黑(ㄏㄟ)色(ㄙㄜˋ)和(ㄏㄢˋ)白(ㄅㄞˊ)色(ㄙㄜˋ)黏(ㄋㄧㄢˊ)土(ㄊㄨˇ)所(ㄙㄨㄛˇ)做(ㄗㄨㄛˋ)出(ㄔㄨ)來(ㄌㄞˊ)的(ㄉㄜ˙)眼(ㄧㄢˇ)睛(ㄐㄧㄥ)，你(ㄋㄧˇ)的(ㄉㄜ˙)章(ㄓㄤ)魚(ㄩˊ)就(ㄐㄧㄡˋ)會(ㄏㄨㄟˋ)栩(ㄒㄩˇ)栩(ㄒㄩˇ)如(ㄖㄨˊ)生(ㄕㄥ)了(ㄌㄜ˙)。

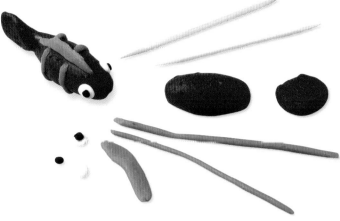

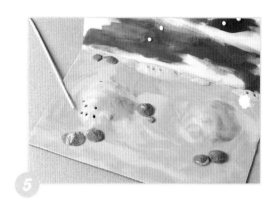

4. 用紅色黏土捏出兩條魚的身體，再用綠色黏土捏出魚身上的條紋，並且用牙籤在上面戳一些小洞。用紅色黏土捏出尾巴和背鰭貼上去，再加上黑色和白色黏土所做出來的眼睛就行了。

5. 用小木棍在凸起的沙堆上面零零散散的戳上幾個洞。

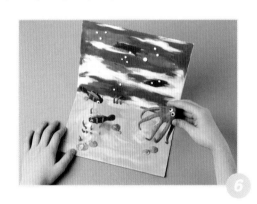

6. 用綠色黏土搓出幾條小長條充當水草，把它們插入剛剛在海底沙丘上所戳出來的洞裡。接著用牙籤將小魚固定在沙丘上面，最後再將章魚固定在你想要擺放的位置上就完成了。

把你做好的水族館靠牆擺好。瞧，小魚們和章魚似乎很滿意你為它們所準備的新家呢！

6 一隻吃得飽飽的鯨魚

準備的材料：
一張 A3 白色素描紙、一盒彩色筆、
一盒色鉛筆、一支鉛筆、一把尺。

圖 1

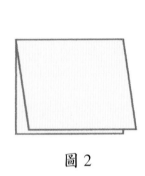

圖 2

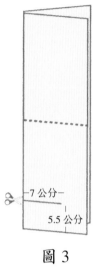

7公分
5.5公分

圖 3

1. 依照圖 1 和圖 2 的圖示將白紙摺好，再將白紙打開，並如圖 3 所示對摺，在距離紙張下面邊緣 5.5 公分的距離上，畫出一條長 7 公分的線條，再用剪刀沿著這條線剪一刀。

2. 將剪開的部分分別朝上和朝下摺出兩個三角形，方法是將開口放在左邊摺一次（圖 4），翻過面後讓開口放在右邊再摺一次（圖 5），最後將紙打開，再將它朝另外一個方向摺成兩半（圖 6）。

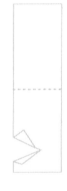

圖 4

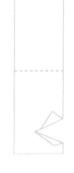

圖 5

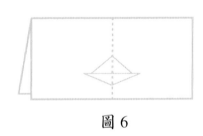

圖 6

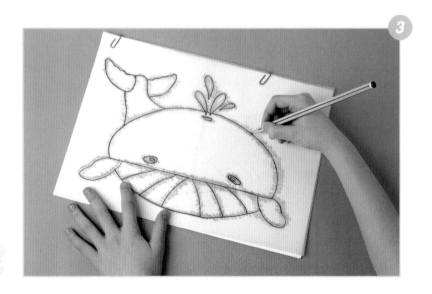

3. 將鯨魚圖案（ 30 頁）的輪廓線描在這張已經對摺好的紙上，描的時候要注意，鯨魚嘴巴必須正好在剛剛剪的線條上面。

4.用一支藍色的彩色筆將鯨魚的輪廓線重新描一遍，再用色鉛筆為鯨魚的身體塗上顏色。

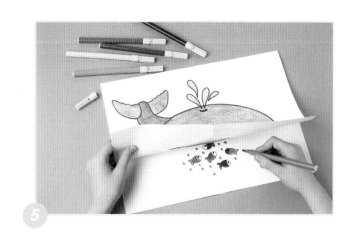

5.將上面的紙掀開，然後在底下的紙張上面，位於鯨魚嘴巴下面的地方畫上彩色的小魚圖案，以及一些小氣泡。

把畫好的圖案拿出來玩，你會發現你的鯨魚可以張開，也可以閉上它的嘴巴呢！

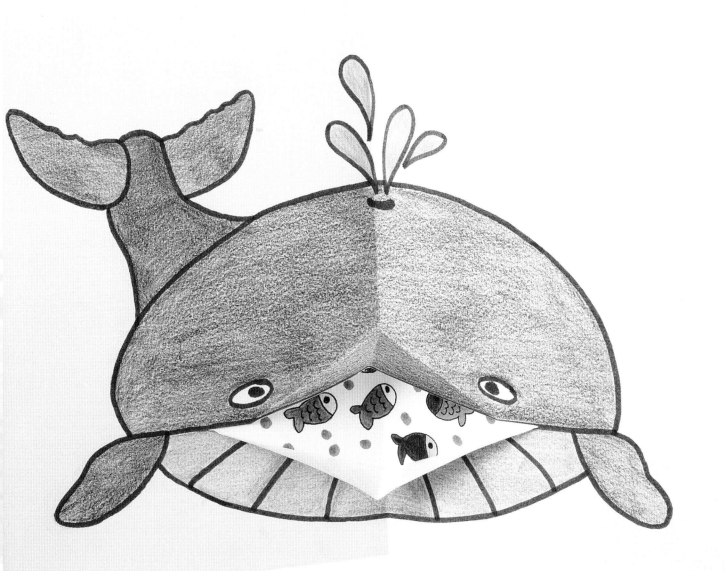

7 你_{ㄋㄧˇ}來_{ㄌㄞˊ}扮_{ㄅㄢˋ}海_{ㄏㄞˇ}蛇_{ㄕㄜˊ}， 我_{ㄨㄛˇ}來_{ㄌㄞˊ}扮_{ㄅㄢˋ}水_{ㄕㄨㄟˇ}母_{ㄇㄨˇ}

準備的材料：

一張 A3 描圖紙、數張 A4 素描紙、一
張報紙、綠色和藍色的蠟筆、色鉛筆、
口紅膠、一支鉛筆、一支細字黑色簽
字筆、一把剪刀。

1. 在 A3 描圖紙上面用綠色蠟
筆從正中間畫一條線， 接著
在其中的一半用各種藍色和
綠色蠟筆畫上寬度大小相同
的色彩條紋。

2. 在另外一半的紙張上面上
色， 但是色彩必須交錯， 畫
上一條綠色， 接下來畫上藍
色， 之後再畫上綠色……，
依此類推。

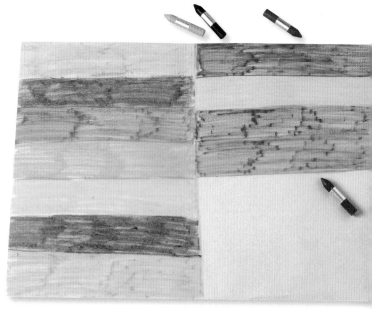

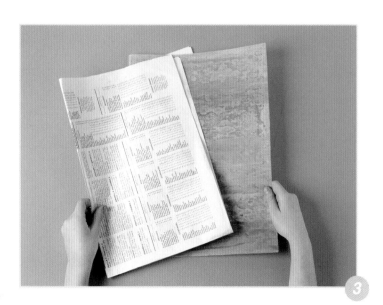

3. 沿著剛才所畫的中間線
將描圖紙摺成兩半， 然後
再將它夾到一張摺好的報
紙中間。 再請長輩用熨斗
在上面來回燙幾下。

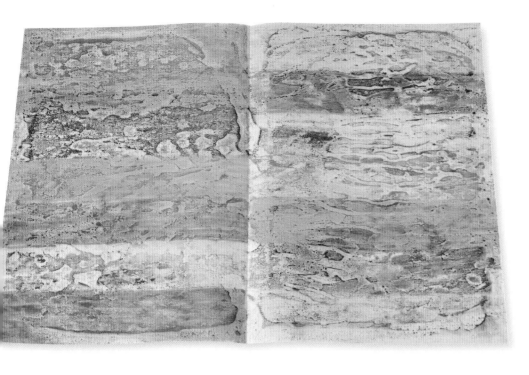

4.再將描圖紙打開，並且讓它冷卻一下。

5.在一張白紙上面畫上一條海蛇，並用咖啡色的色鉛筆替牠上色，再將牠剪下來。

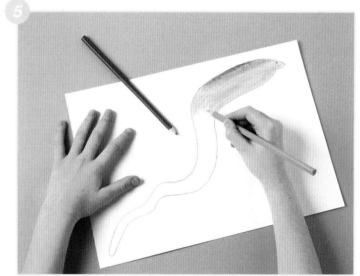

6.在另外一張白紙上面畫上一隻水母，用藍色的色鉛筆輕輕的替牠畫上顏色，並將牠剪下來，牠看起來像不像是長了很多隻腳的雨傘呢？

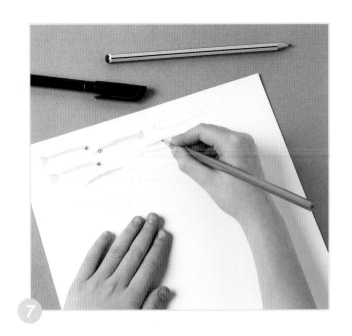

7. 最後，畫上好幾條造形修長的小魚，並在牠們的背部和尾巴部分塗上一些灰色，再用簽字筆畫出牠們的眼睛部分，最後，將牠們剪下來。

將海蛇、水母，還有小魚兒們，貼在描圖紙上面，你將會看到它們如何的優游於海底世界裡呢！

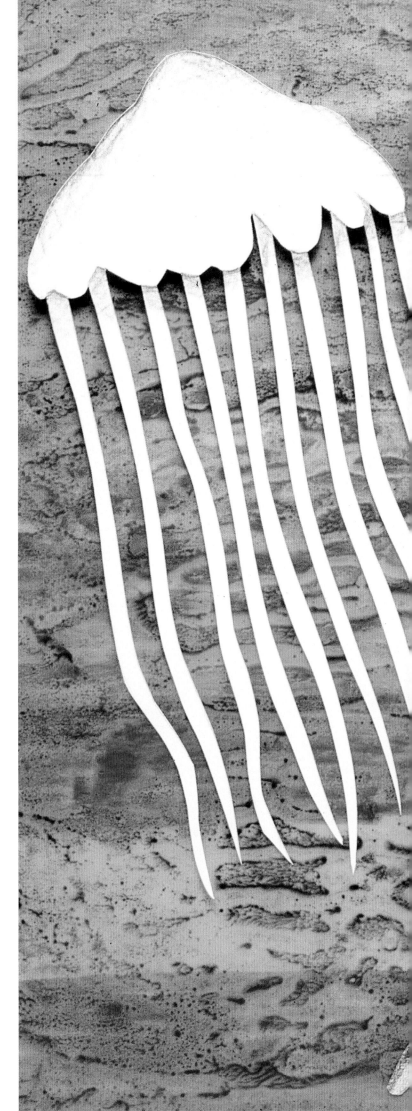

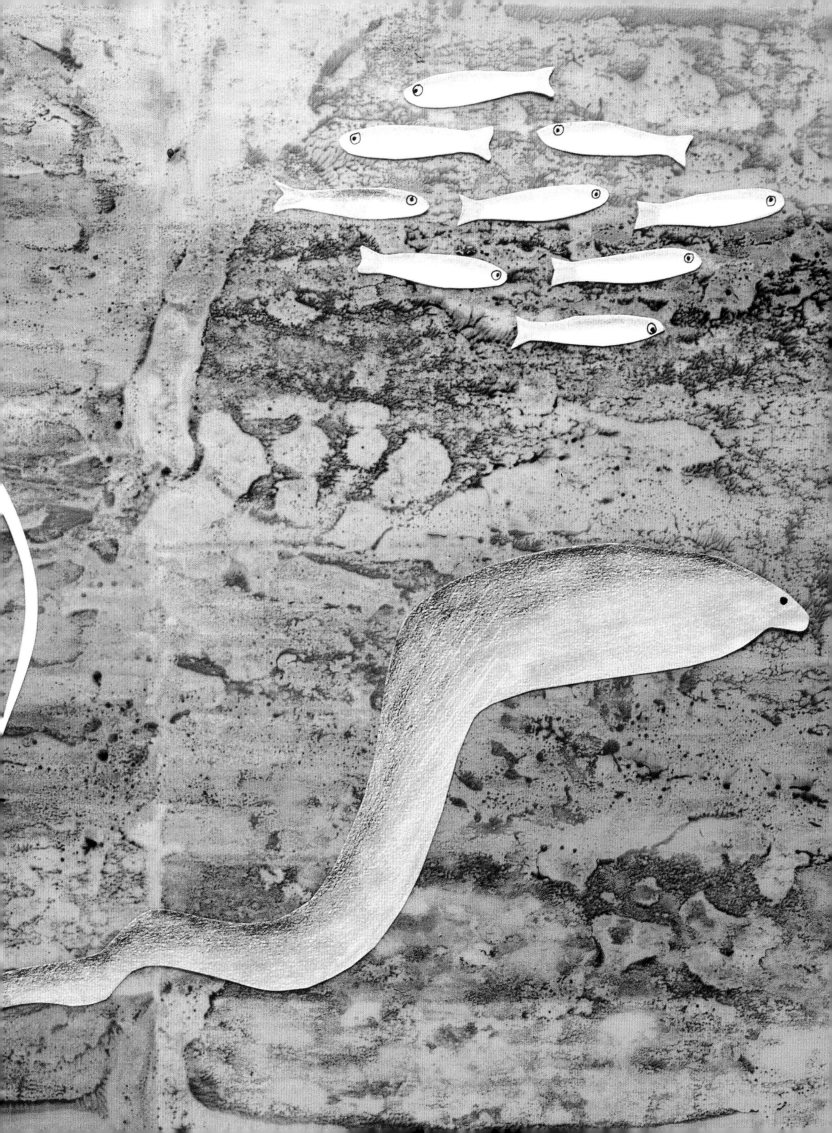

8 怎麼樣才能讓小魚兒做變裝秀呢？

準備的材料：
數張 A4 白色素描紙、一張厚紙板、一盒彩色筆、一些彩色毛線、一把剪刀、打洞器、一把尺。

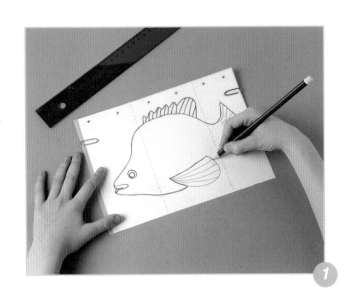

1. 將兩張 A4 白色素描紙剪成兩半，並在剪開來的每張紙上都描上熱帶魚的圖案（ 31 頁），千萬不要忘了也要描上小十字以及虛線。

2. 用彩色筆把每一條魚都畫上你喜歡的顏色，但是必須每一條都有屬於它自己、不同於別條魚的顏色喔！

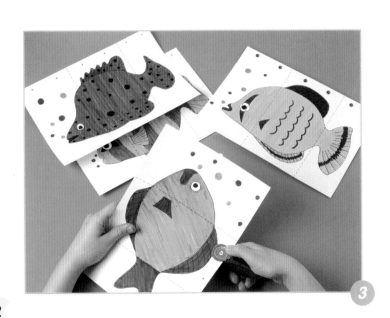

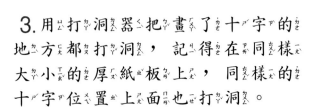

3. 用打洞器把畫了十字的地方都打洞，記得在同樣大小的厚紙板上，同樣的十字位置上面也打洞。

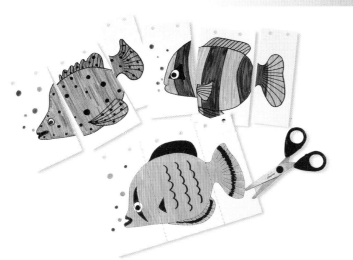

4.將每ㄇㄟˇ條ㄊㄧㄠˊ魚ㄩˊ都ㄉㄡ沿ㄧㄢˊ著ㄓㄜ虛ㄒㄩ線ㄒㄧㄢˋ的ㄉㄜ線ㄒㄧㄢˋ條ㄊㄧㄠˊ剪ㄐㄧㄢˇ開ㄎㄞ來ㄌㄞˊ。

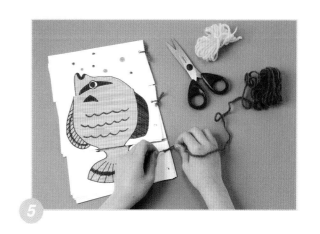

5.將ㄐㄧㄤ你ㄋㄧˇ的ㄉㄜ小ㄒㄧㄠˇ魚ㄩˊ兒ㄦˊ們ㄇㄣ放ㄈㄤˋ在ㄗㄞˋ厚ㄏㄡˋ紙ㄓˇ板ㄅㄢˇ上ㄕㄤˋ面ㄇㄧㄢˋ， 並ㄅㄧㄥˋ且ㄑㄧㄝˇ用ㄩㄥˋ毛ㄇㄠˊ線ㄒㄧㄢˋ將ㄐㄧㄤ每ㄇㄟˇ一ㄧ個ㄍㄜˋ相ㄒㄧㄤ對ㄉㄨㄟˋ應ㄧㄥˋ的ㄉㄜ洞ㄉㄨㄥˋ串ㄔㄨㄢˋ起ㄑㄧˇ來ㄌㄞˊ。

現在，你的小魚兒們就可
以開始做變裝秀了。

海底王國

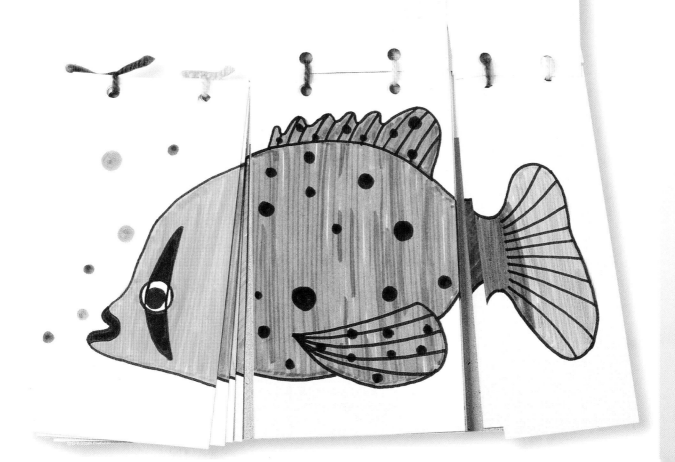

23

9 用你的手指印養一群小魚兒

準備的材料：

一張 A4 白色素描紙、一小盒印泥、彩色筆、一支細字黑色簽字筆。

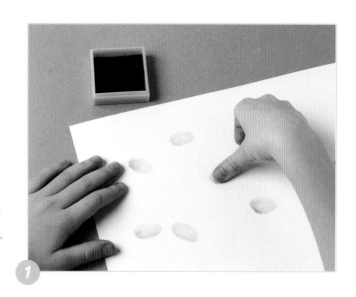

1. 將你的拇指在印泥盒裡沾幾下，再將它在白紙上壓印出手指印的痕跡來。

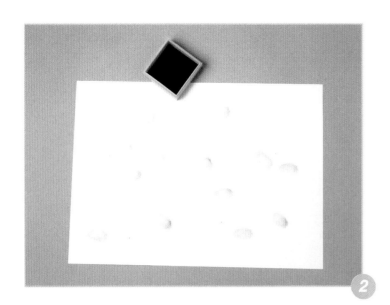

2. 你想要多少條魚，就在白紙上印上多少個手指印，甚至還可以請你的朋友幫忙在上面印上他們的手指印呢！

3. 再用簽字筆在每一個手指印上面畫上小魚的眼睛、嘴巴、魚鰭、魚尾巴。

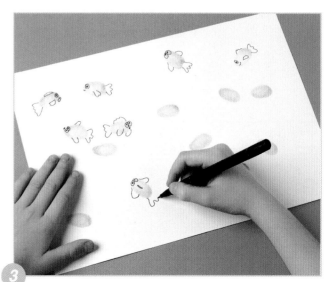

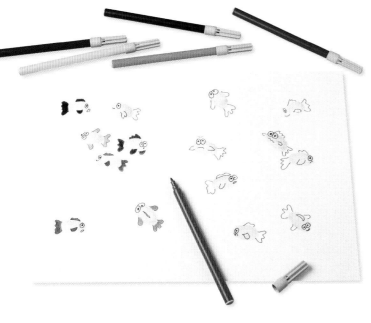

4.用彩色筆為每一條小魚的尾巴和魚鰭塗上顏色。

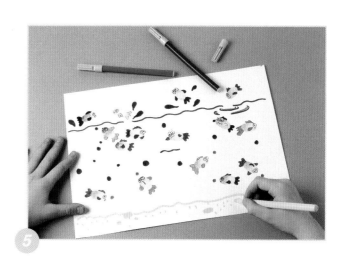

⑤

5.用藍色的彩色筆畫上波浪和小水泡，再用黃色彩色筆畫水底的砂石。

你知道同一種魚很多條群聚在一起，就是所謂的「數大便是美」嗎？

海底王國

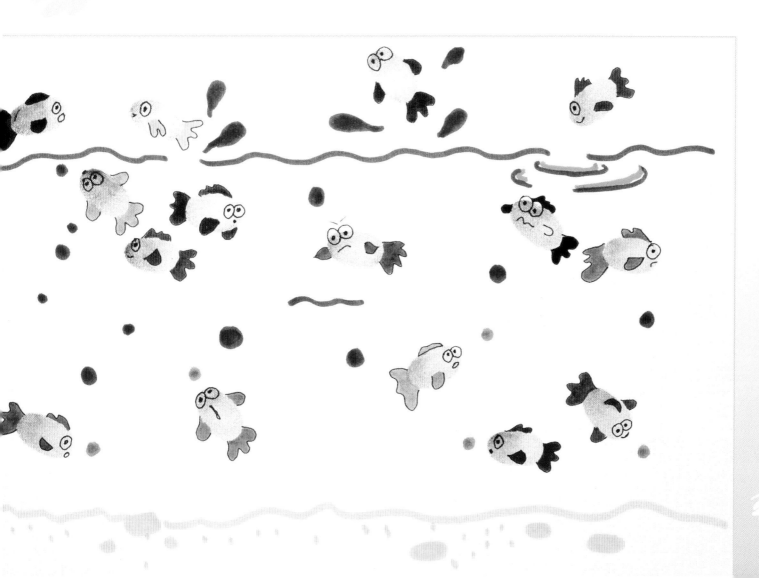

10 假如你敢的話，就可以將自己打扮成一條魚喔！

準備的材料：

一張 A4 素描紙、彩色小亮片、白膠、一條橡皮繩、一支細字黑色簽字筆、打洞器、一把剪刀。

1. 從下一頁裡描出小魚的圖案到素描紙上面，再用簽字筆重新描過一次。

2. 用打洞器把魚眼睛和魚嘴巴的部分打出適當大小的洞，再用剪刀沿著小魚外圍的輪廓線剪下。

3. 用畫筆沾白膠塗在魚身上的圓圈圈裡還有線條上，趁白膠還沒乾之前，盡量灑上你喜歡顏色的小亮片。

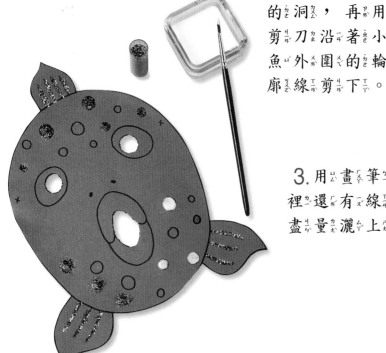

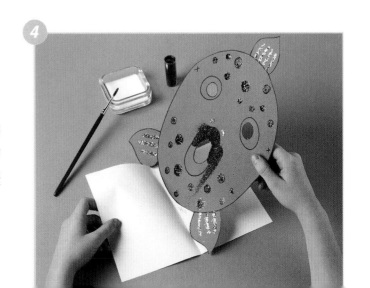

4. 你每灑一次亮片，等膠乾了之後，最好就用白紙稍微摩擦一下小魚面具的表面，以便將多餘的亮片擦掉。

26

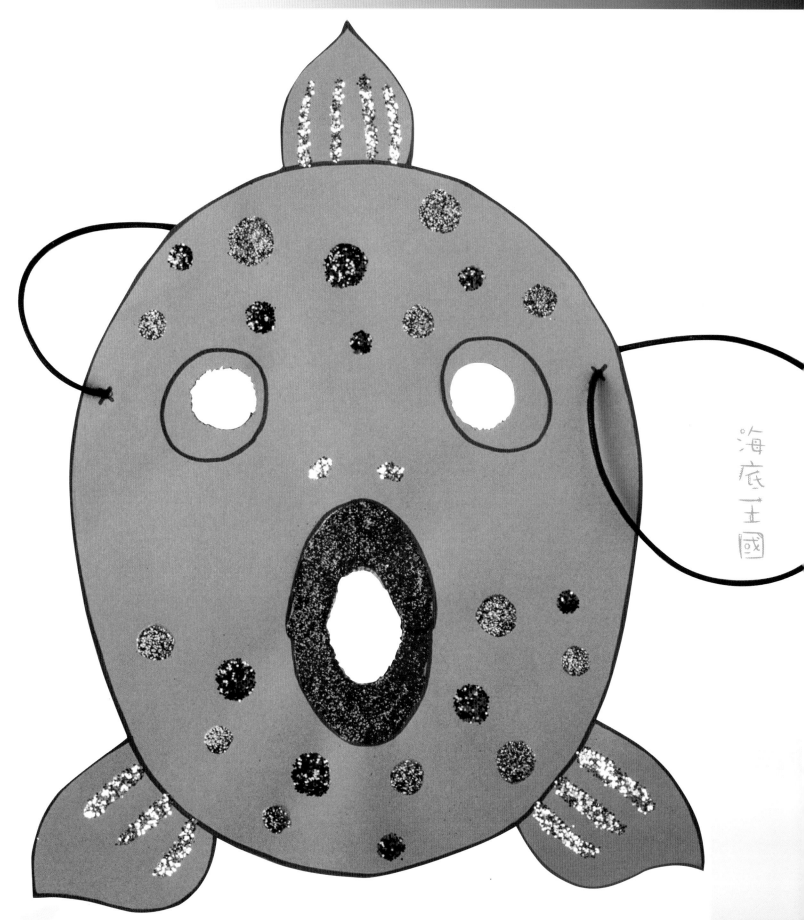

一旦亮片完全乾了之後，只要在耳朵的位置綁上橡皮繩，你就可以把
自己變成一條魚了！

如何描好圖案

你要準備：
描圖紙一張、鉛筆。

- 把描圖紙放在你要描繪的圖案上，用鉛筆順著圖案的輪廓線描出來。

- 將描圖紙翻面，再用鉛筆把看得到線條的部分或整個圖案都塗黑。

- 把描圖紙翻正放在你要使用的卡紙上，再用鉛筆描出圖案的線條。

現在你的圖案已經描繪出來了，可以進行下一個步驟囉！

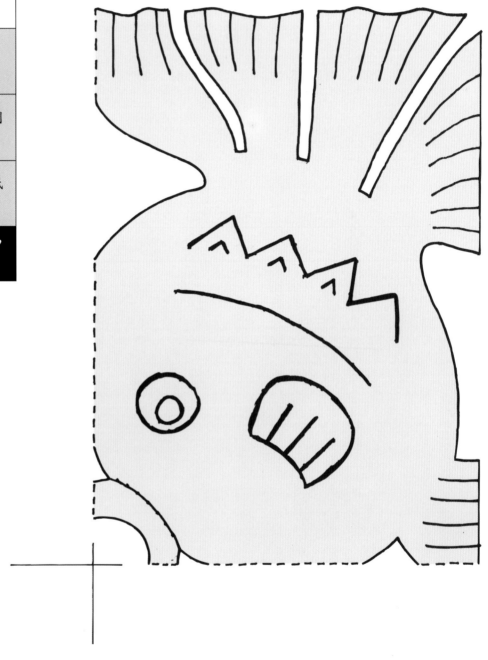

色ㄙㄜˋ彩ㄘㄞˇ鮮ㄒㄧㄢ豔ㄧㄢˋ多ㄉㄨㄛ變ㄅㄧㄢˋ的ㄉㄜ˙熱ㄖㄜˋ帶ㄉㄞˋ魚ㄩˊ　　10－13頁

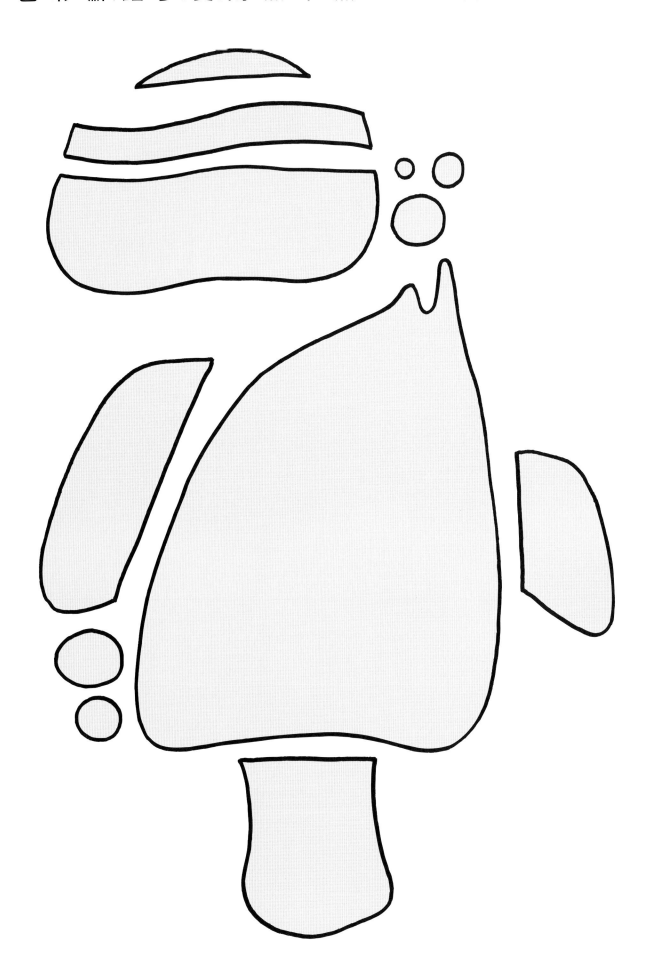

一一隻吃得飽飽的鯨魚　　16–17頁

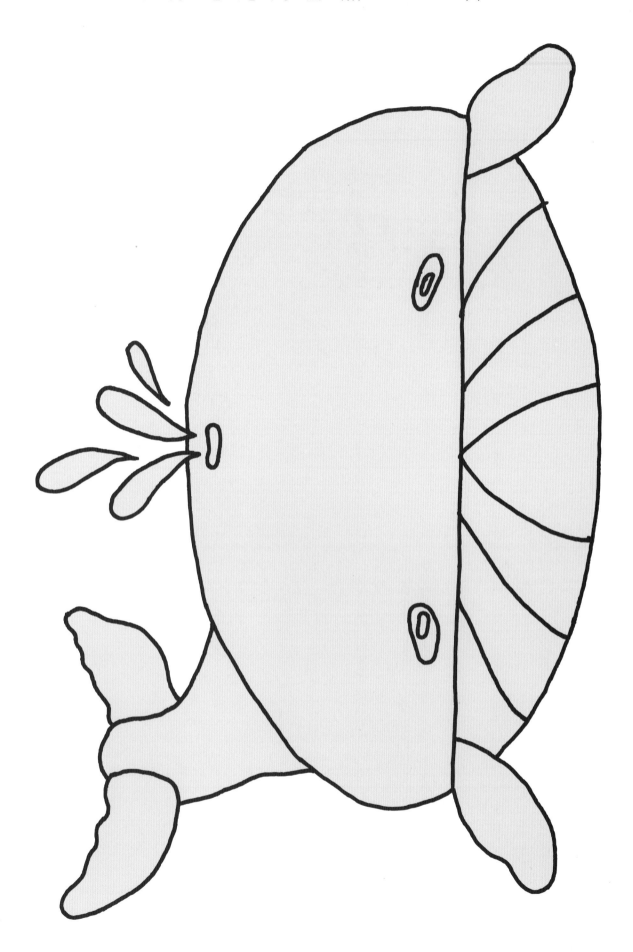

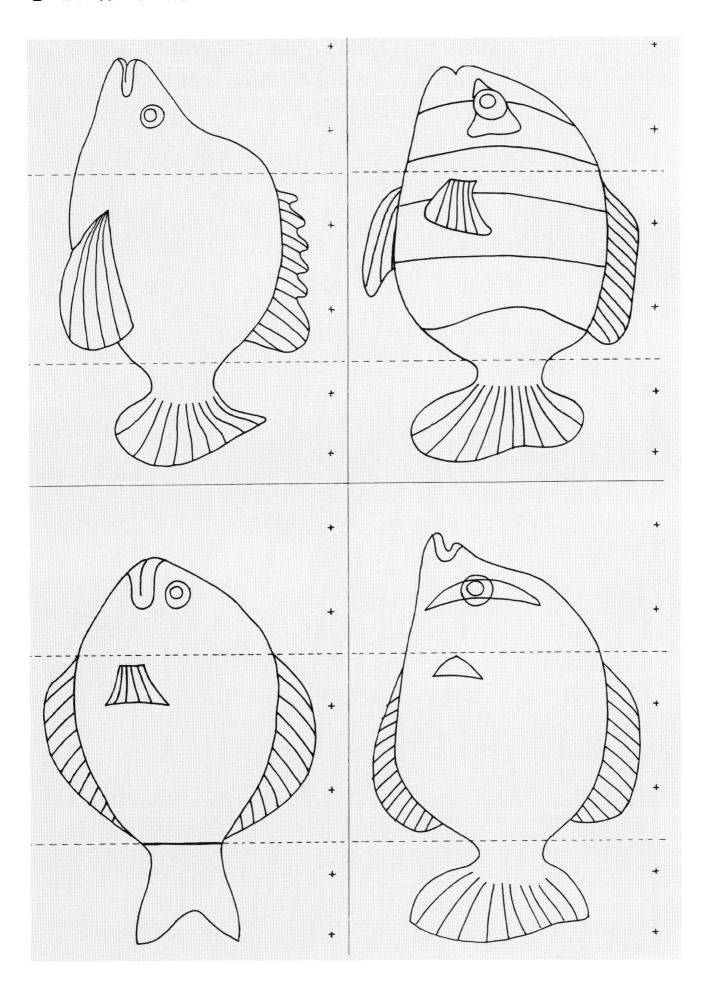

三個貼心的小建議

· 為了不讓年紀比較小的孩子對於這些練習很快的就感覺到厭倦，最好每天都能夠換一些不同的練習讓他玩。相反的，年紀稍微大一點的孩子，就可以連續好幾天進行相同的練習，也不會感到厭倦。

· 在開始練習之前，最好讓你的孩子換上適當的衣服，例如：工作圍裙或是舊襯衫，因為這樣一來，他們才不怕弄髒衣服，工作起來也會覺得比較自在。

· 教導小孩子學會愛護並整理他們所使用的用具是很重要的。例如應該教導小孩子每次用過彩色筆之後，不論是油性或是水性的彩色筆，都必須把蓋子蓋好。

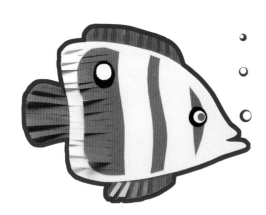

我的動物朋友系列

透過素描、彩繪、拼貼……等活動來豐富小孩的創造力

恐龍大帝國

遨遊天空的世界

海底王國

森林之王

動物農場

馬丁叔叔的花園

森林樂園

極地風光

國家圖書館出版品預行編目資料

海底王國 / Pilar Amaya著;陳淑華譯. －－初版一刷.
－－臺北市；三民，2004
　　　面；　　公分－－(小普羅藝術叢書. 我的動物朋
友系列)
譯自：La Mar de Bien
ISBN 957－14－3967－3　　(精裝)

1.美勞

999　　　　　　　　　　　　　　　　92020942

網路書店位址　　http://www.sanmin.com.tw

© 海　底　王　國

著作人　　Pilar Amaya
譯　者　　陳淑華
發行人　　劉振強
著作財
產權人　　三民書局股份有限公司
　　　　　臺北市復興北路386號
發行所　　三民書局股份有限公司
　　　　　地址／臺北市復興北路386號
　　　　　電話／(02)25006600
　　　　　郵撥／0009998－5
印刷所　　三民書局股份有限公司
門市部　　復北店／臺北市復興北路386號
　　　　　重南店／臺北市重慶南路一段61號
初版一刷　2004年1月
編　　號　S 941171
基本定價　參元捌角
行政院新聞局登記證局版臺業字第〇二〇〇號

有著作權·不准侵害

ISBN　957－14－3967－3　　(精裝)

兒童文學叢書

音樂家系列

有人說，巴哈的音樂是上帝創造世界之前與自己的對話，
有人說，莫札特的音樂是上帝賜給人間最美的禮物，
沒有音樂的世界，我們失去的是夢想和希望……

每一個跳動音符的背後，到底隱藏了什麼樣的淚水和歡笑？
且看十位音樂大師，如何譜出心裡的風景……